사 각 형 의 역 사

사각형의 역사
四角形の歴史

2016년 3월 31일 초판 인쇄 ○ 2018년 4월 25일 2쇄 발행 ○ 지은이 아카세가와 겐페이
옮긴이 김난주 ○ 펴낸이 김옥철 ○ 주간 문지숙 ○ 편집·디자인 민구홍 ○ 커뮤니케이션 이지은 박지선
영업관리 김헌준 강소현 ○ 인쇄·제책 영림인쇄 ○ 펴낸곳 (주)안그라픽스 우10881 경기도 파주시 회동길 125-15
전화 031.955.7766(편집) 031.955.7755(고객서비스) ○ 팩스 031.955.7744 ○ 이메일 agdesign@ag.co.kr
웹사이트 www.agbook.co.kr ○ 등록번호 제2-236(1975.7.7)

SHIKAKUKEI NO REKISHI
by Genpei AKASEGAWA
© Genpei AKASEGAWA 2006, Printed in Japan
Korean Translation Copyright © 2016 by Ahn Graphics Ltd.
First Published in Japan by Mainichi Shimbun Publishing Inc.
Korean translation rights arranged with Mainichi Shimbun Publishing Inc.
through Imprima Korea Agency.

이 책의 국립중앙도서관 출판예정도서목록(CIP)은 서지정보유통지원시스템 홈페이지(seoji.nl.go.kr)와
국가자료공동목록시스템(nl.go.kr/kolisnet)에서 이용하실 수 있습니다.
CIP제어번호: CIP2016007861

ISBN 978.89.7059.850.5 (03600)

사각형의 역사

아카세가와 겐페이

김난주 옮김

안그라픽스

풍경을 보다

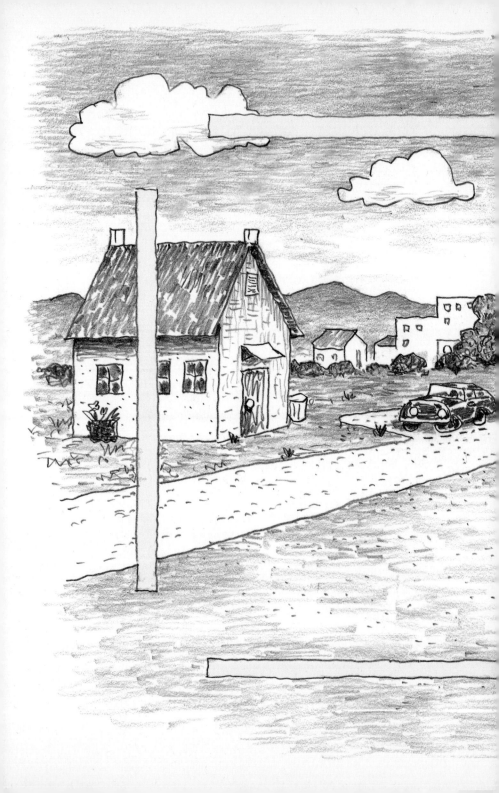

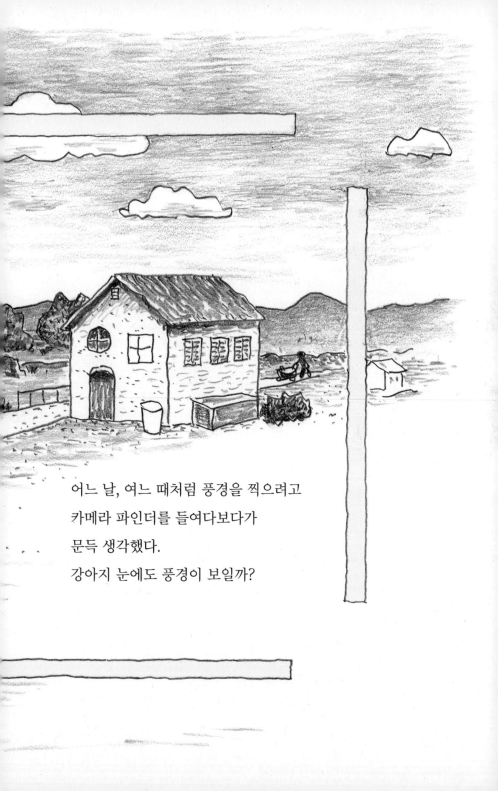

어느 날, 여느 때처럼 풍경을 찍으려고
카메라 파인더를 들여다보다가
문득 생각했다.
강아지 눈에도 풍경이 보일까?

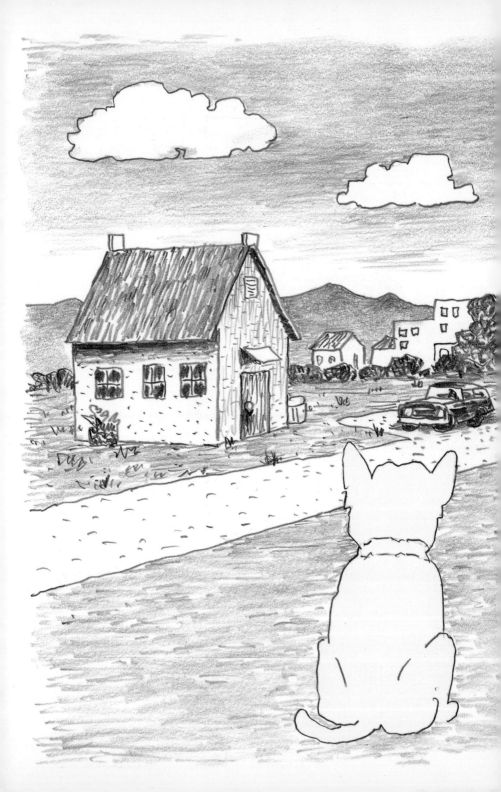

음…….

강아지 눈에는 풍경이 보이지 않을 것 같다.

강아지는 풍경을 인식할 수 없지 않을까.

강아지는 사물을 본다.

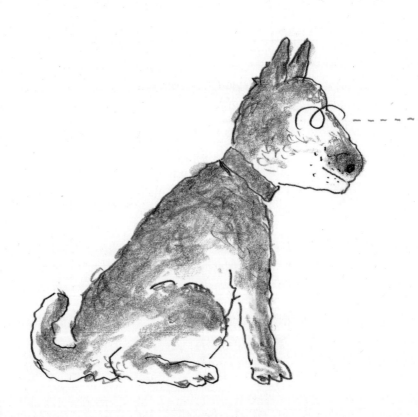

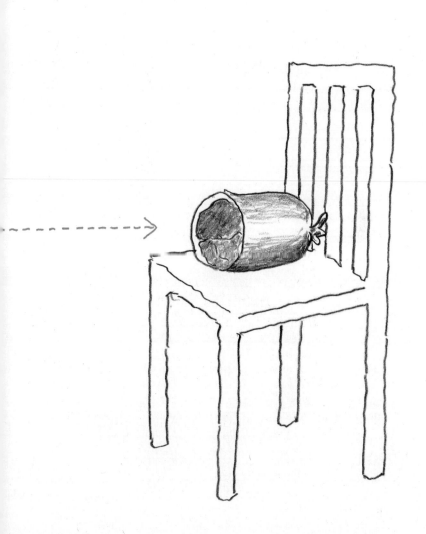

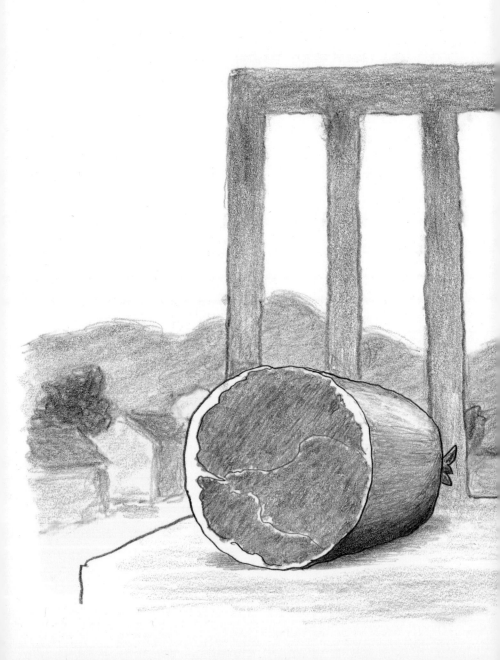

사물 너머로 풍경이 보이기는 할 텐데,
강아지는 아마, 그 풍경은 보지 않을 것 같다.
사물만 본다.
'맛있겠는데!'
그렇게 생각하면서 본다.

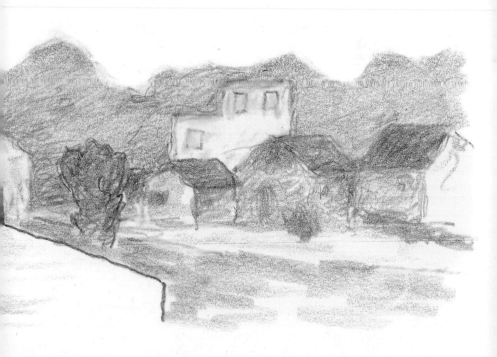

사물은 필요하니, 강아지는 사물을 본다.
따라서, 물건을 보는 것이다.
고기와 전신주와 주인 등.
하지만 풍경은 필요하지 않으니,
풍경 따위는 보지 않을 것이다.
보이기는 하지만, 보지 않는다.

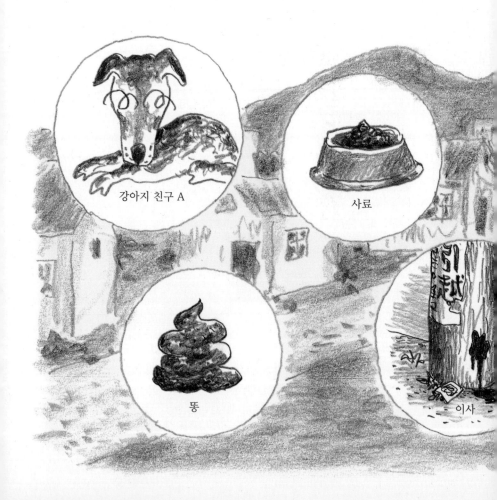

강아지 친구 A

사료

똥

이사

강아지 친구 B

주인 A

주인 B

햄

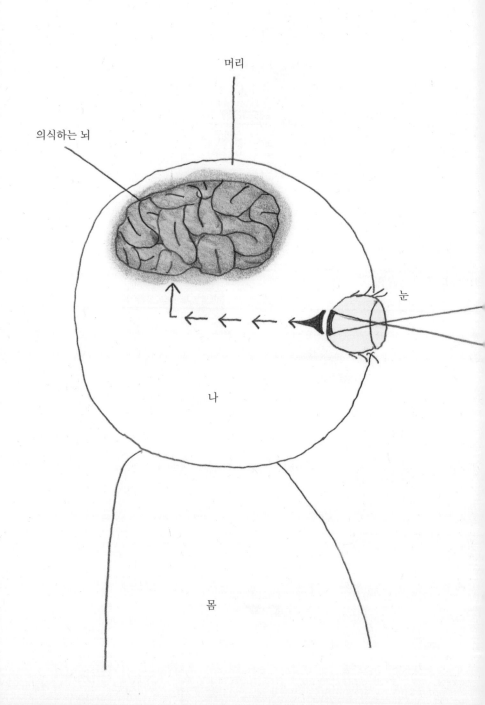

눈은 머리의 입구라서
사물도 풍경도 모두 통과한다.
그러나 본다는 것은 눈으로 통과한 것을
머리가 포착한다는 뜻이다.
즉, 인식할 수 있는 힘이 있어야
볼 수 있다.

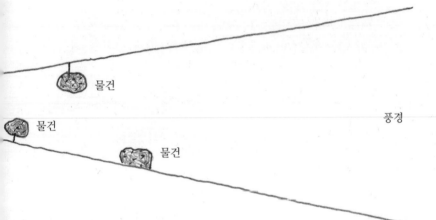

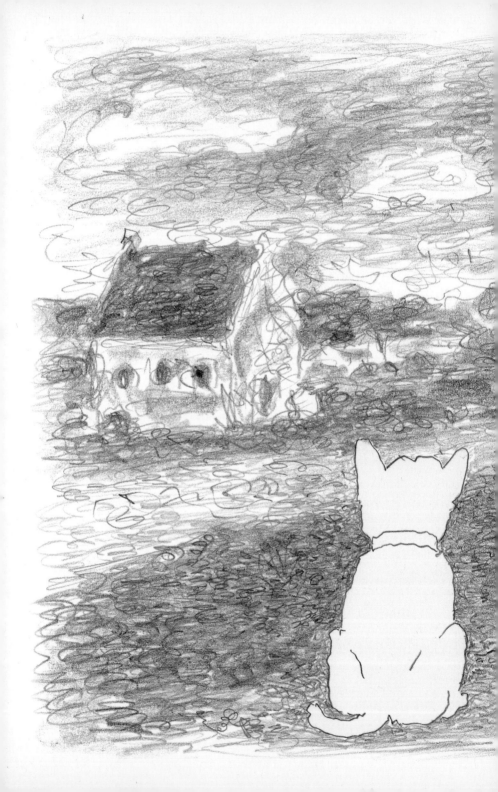

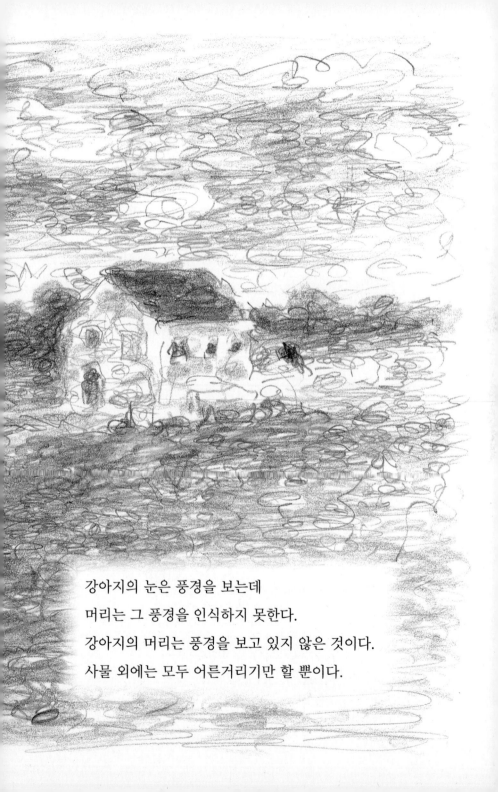

강아지의 눈은 풍경을 보는데
머리는 그 풍경을 인식하지 못한다.
강아지의 머리는 풍경을 보고 있지 않은 것이다.
사물 외에는 모두 어른거리기만 할 뿐이다.

그 점은 인간도 비슷하다.
오늘날 인간은 풍경을 보지만
옛날에는 그렇지 않았다.
인간도 옛날에는 사물밖에 보지 않았다.
인간이 그린 그림의 역사를 더듬어보면
잘 알 수 있다.

Claude Monet .72

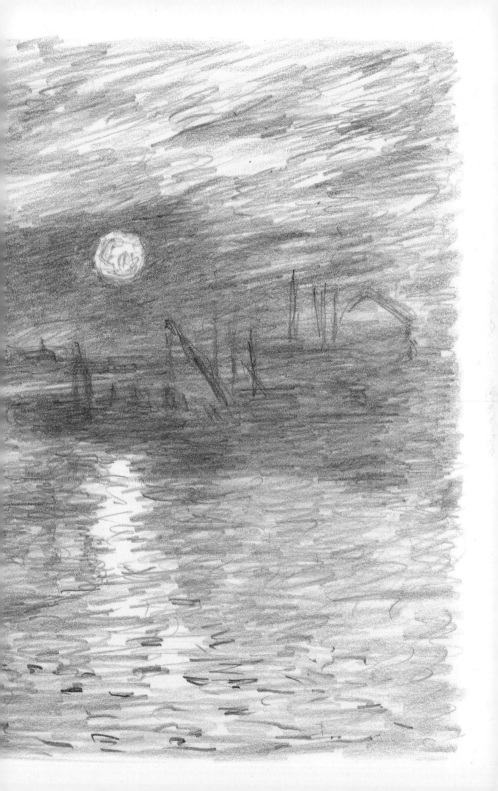

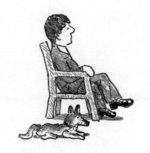

그림의 역사

인간이 그림을 그린 역사는 무척 오래다.
하지만 풍경화는 인상파에 이르러서야 그리게 되었다.
모네와 피사로와 고흐.
그들은 풍경을 정확하게 인식하고 그렸다.

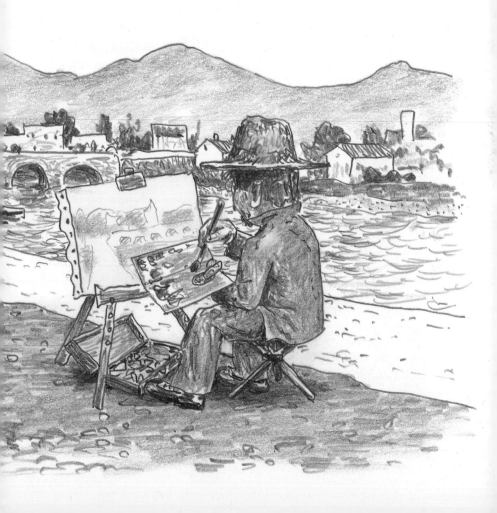

그러나 그전의 인간은
풍경화를 그리지 않았다.
사람이나 사물만 그렸다.
높은 사람, 멋진 건물, 가혹한 사건.
윤곽이 뚜렷한 물체만
강아지처럼 보고, 또 그렸다.

높은 사람

멋진 건물

가혹한 사건

유명한 산

다만 높은 사람의 초상화 배경에
때로 먼 풍경이 그려져 있었다.
풍경화는 아니지만,
그림의 중심인 높은 사람의 덕으로
풍경을 보고는 있었던 것 같다.

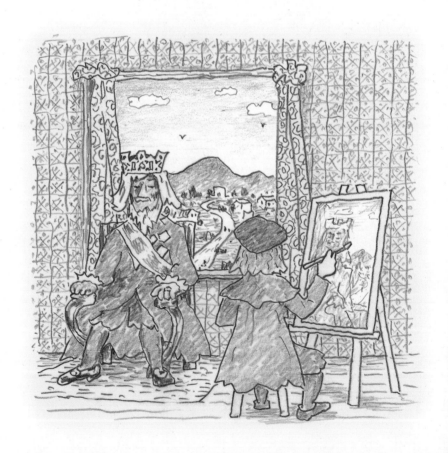

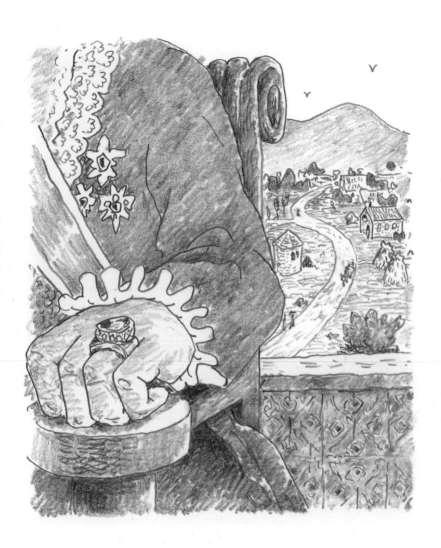

인물을 그리기 위해서는
그 사람을 지그시 봐야 한다.
옷차림도 잘 본다.
앉아 있는 의자도 잘 본다.
뒤에 있는 창문도 보고,
더불어 창밖 풍경도 보게 된다.
평소에는 풍경을 의식하지 않고 보지만
붓을 들면 지그시,
의식해서 보게 된다.

지그시…….

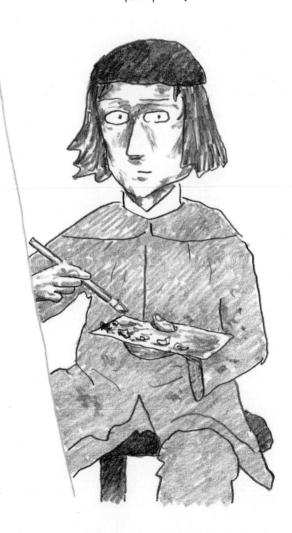

의식하고 본다는 것은 그런 것이다.

예를 들어,

플랫폼에서 역무원은

오른팔을 앞으로 쭉 뻗고

하나하나를 가리키며

"문, 이상 없음!"

"전방, 이상 없음!"

그렇게 외치며 안전을 확인한다.

본 것을 의식에 새기는 것이다.

그림을 그리며 사물을 보는 것은

그것과 똑같은 행위이다.

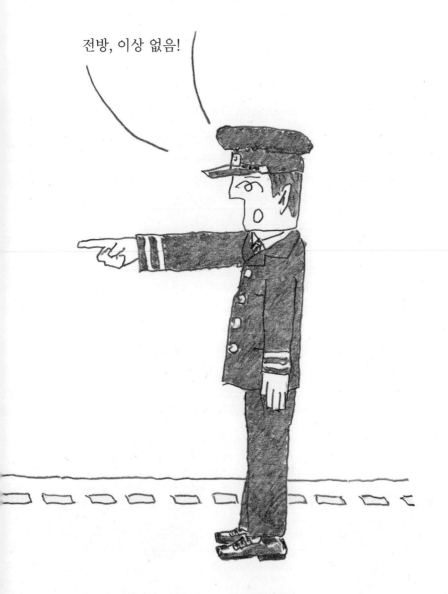

중심인물

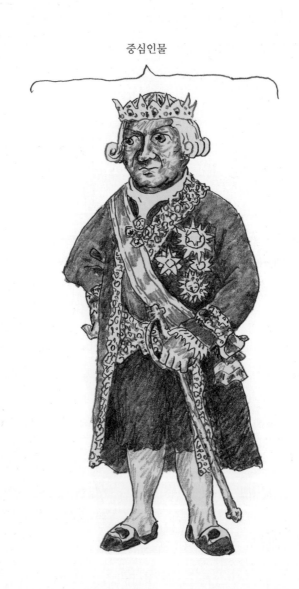

인간은 그림을 그리며
알게 모르게 풍경도 보고 있었다.
그 점이 강아지와는 달랐다.
하지만 그림의 중심으로 보는 것이 아니라
어디까지나 중심의 덤으로 보았다.

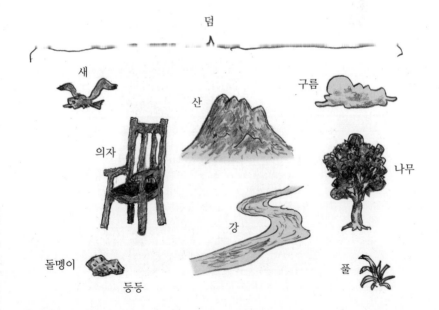

시간이 흐르고 흘러

19세기, 산업혁명, 체제 변혁, 그 밖의 여러 사건.

보잘것없던 일반 시민이 굽은 허리를 펴자

그때껏 압도적이었던 왕을 비롯한

높은 사람들의 크기가 쪼그라들었다.

반면 배경으로 물러나 있던 풍경이

시야에 들어오게 되었다.

그와 동시에 시민 사회가 발전했다.
높은 사람을 등에 업고 있던 궁정 화가 대신
멋대로 생활하는 그림쟁이가 등장했다.
그들은 그저 자기가 좋아하는 풍경을 그렸고,
마침내 인상파는 인기를 모으게 된다.

하지만 아직은 잘 모른다.
인간은 그림 중심의 덤으로
풍경을 조금씩 보고 있었지만,
애당초 '그림'이란 언제부터 그려진 걸까.

먼 옛날 그림의 역사

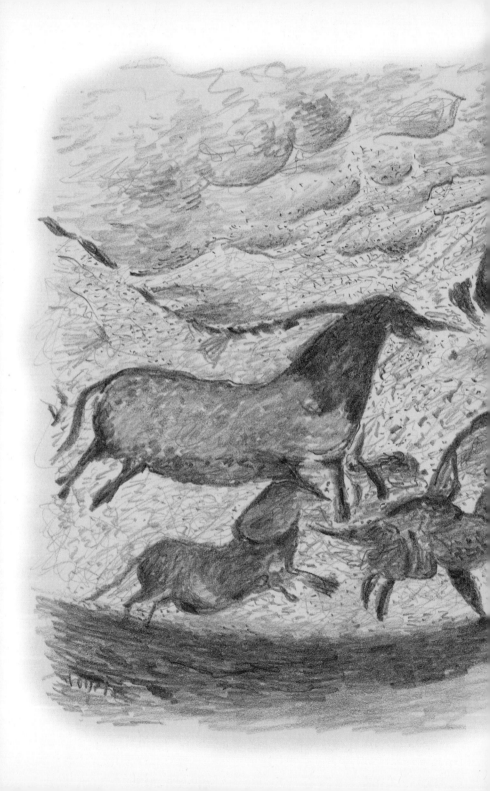

인간이 그린 가장 오래된 그림은
알타미라와 라스코 동굴의 벽에 남아 있다.
그 벽에는, 당시 사방에 무수하게 보였을
동물들이 그려져 있다.
인간은 없다.
풍경도 전혀 없다.

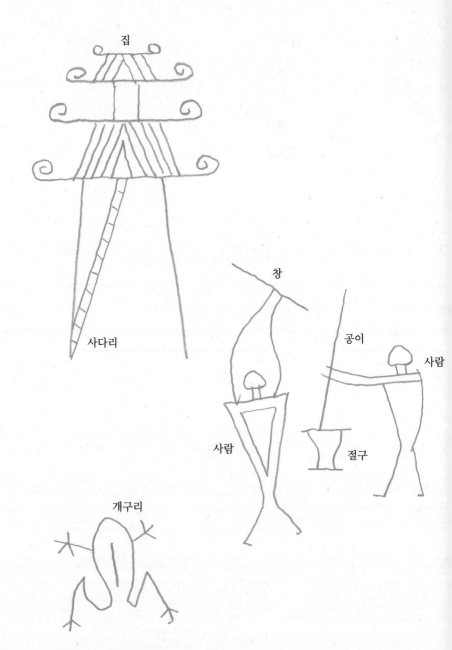

집

사다리

창

공이

사람

사람

절구

개구리

먼 옛날의 그림은 동굴 암벽을 시작으로
마침내 토기와 관 뚜껑, 그리고 물체 표면에 그려지게 되었다.
또 그려진 그림은 추상적 모양이거나 동물, 사람, 집 등
물건뿐이지 풍경은 보이지 않는다.
그런 점에서 인간의 눈은 여전히 강아지와 다름없었다.
보는 것이 '눈의 표적', 즉 보고 싶은 물건에 한정되어 있었다.

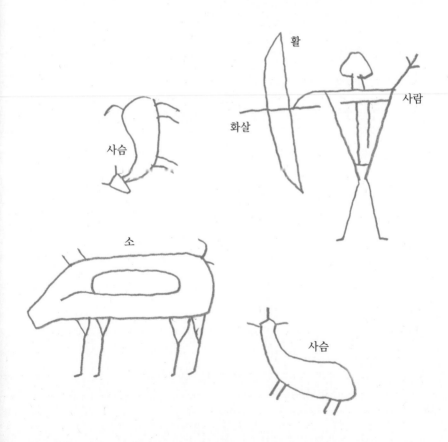

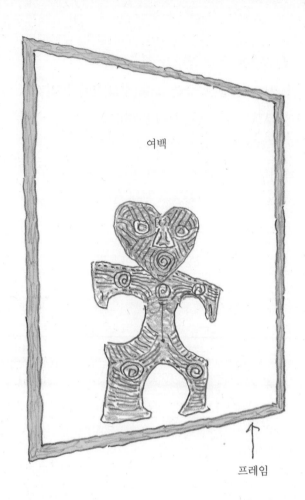

여백

프레임

또 무수한 시간이 흘러

인간이 그리는 그림은 벽과 토기 같은 사물을 떠나

한 장의 네모난 화면에 정착하게 되었다.

그러자 독립된 한 장의 화면에 여백이 있다는 것을 깨달았다.

항아리나 접시는 물체이니 표면에 그려진 그림은

덤일 뿐 애당초 여백은 없었다.

그러나 네모난 인공의 공간이 생겨나자

비로소 여백이 드러나게 된 것이다.

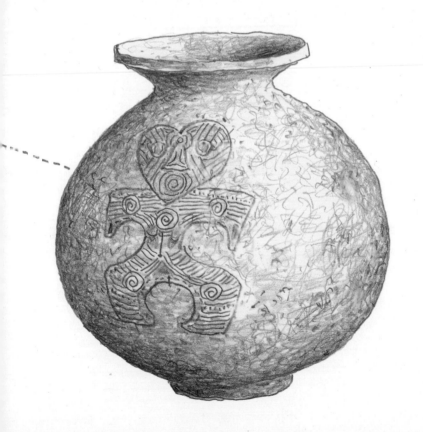

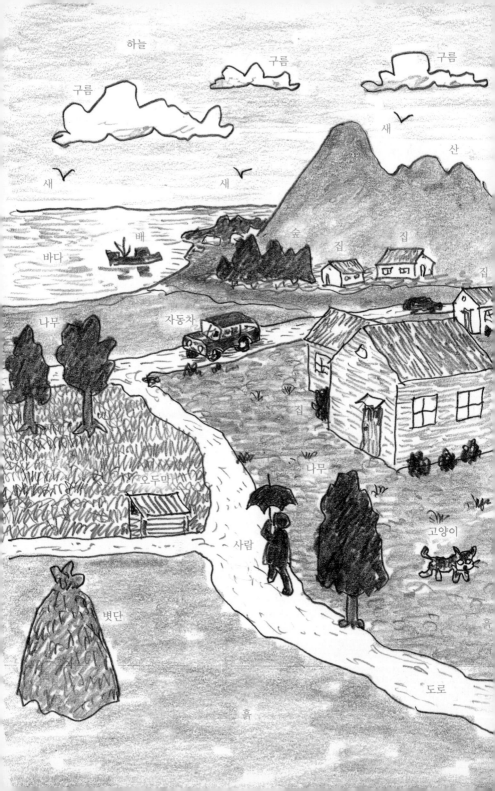

하늘
구름
구름
새
산
구름
새
새
숲
집
집
집
배
바다
자동차
나무
집
나무
밭
오두막
사람
고양이
볏단
흙
도로
흙

생각해보면, 현실 세상에는 여백이 없다.
어디에든 반드시 무언가 있다.
흙이 있고, 풀이 돋아 있고, 나무가 있고,
집이 있고, 무언가 있다.
하늘에는 아무 것도 없지만, 파랗다.
사방을 빙 돌아보면 어디서든 무언가 보인다.

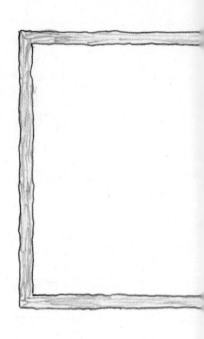

인간은 네모난 화면을 지님으로써
비로소 여백을 인식하게 되었다.
그 여백을 통해
처음으로 풍경을 보게 된 것 같다.

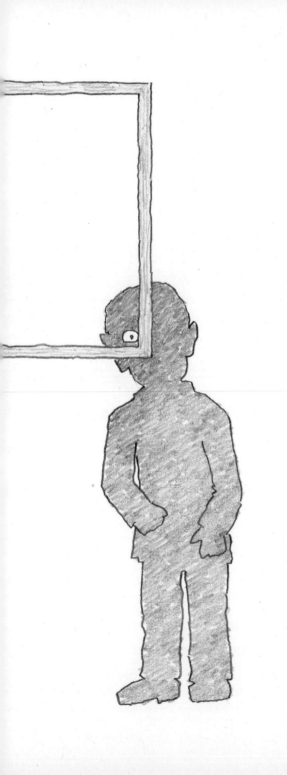

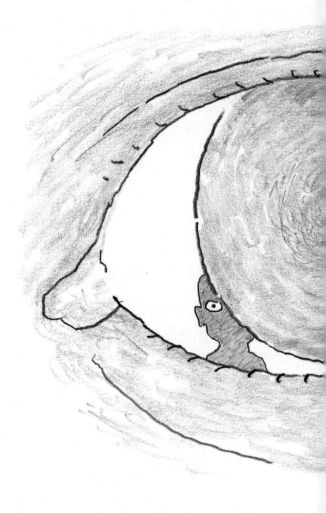

네모난 화면에 나타난 여백은
달리 말하면 인간 눈의 여백이기도 하다.
풍경은 그 눈의 여백에 숨어 있었다.

인간은 자신의 눈에 여백이 있다는 것을 자각하고
그 여백을 통해 풍경을 보게 되었다고,
그렇게 생각한다.

이제 문제는 화면이다.
네모난 프레임.
그것이 있어야 풍경이 보인다.
네모난 프레임이 없으면,
강아지의 눈에서 벗어나지 못한다.

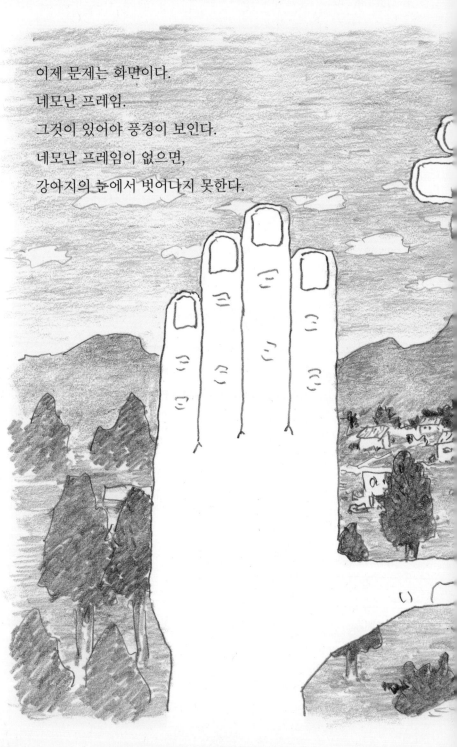

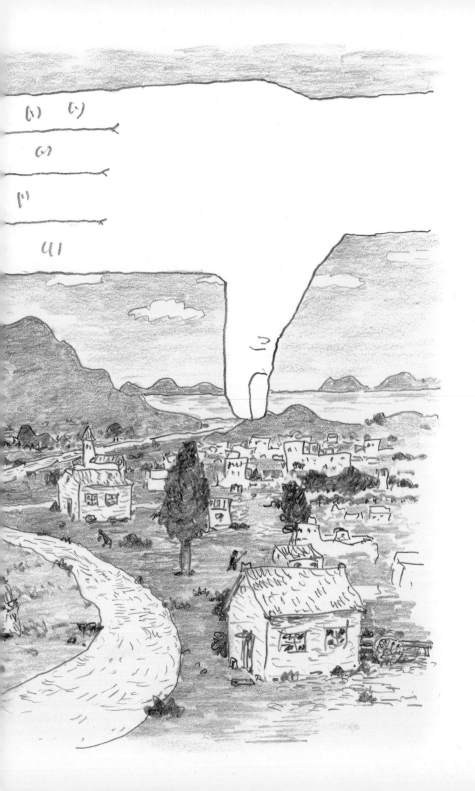

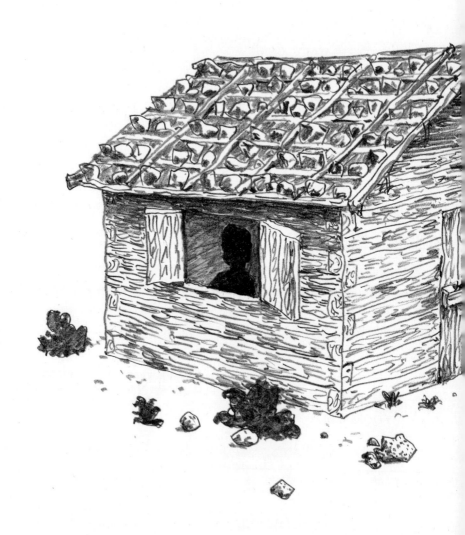

네모난 프레임.

그림보다 앞서 창문이 있었다.

인간이 차근차근 집을 지어,

그 집의 벽에 네모난 창문을 뚫었을 때,

그 창문으로 처음 풍경을 보게 되지 않았을까.

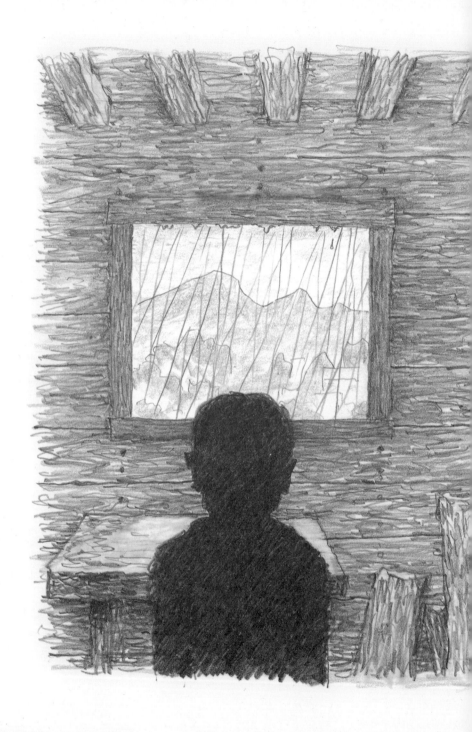

비 내리는 날,

밖에 나갈 수 없어, 무료하게 창밖을 바라본다.

먼 옛날에도 비 내리는 날은 있었다.

창문으로 보이는 풍경을 그리지는 않아도,

어쩔 수 없이,

목적 없이,

무언가를 보고 있었다.

인간이 처음 본 풍경은

비 내리는 풍경일지도 모르겠다.

먼 옛날,
밖에 나갈 수 없었던 날,
네모난 창문이
그대로 풍경화가 되었다.

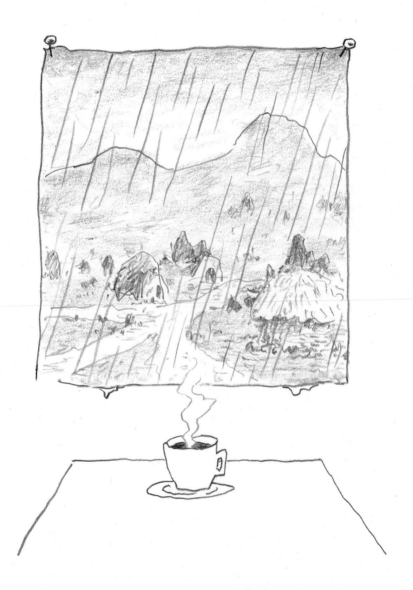

사
각
형
의 역
사

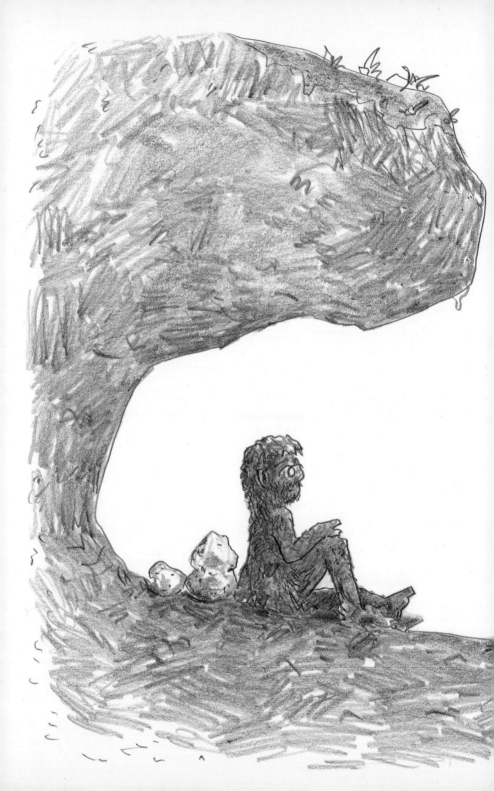

음, 이제 창문은 알았다.

풍경은 네모난 창문으로 보이는 것.

건물이 있으면 창문도 있다.

하지만 인류의 첫 집에 창문 따위는 없었을 것이다.

나뭇가지와 마른풀로 지은 인간의 '둥지'에는

창문이 아닌 입구가 있었겠지만,

그것은 사각형이 아닌 그저 뚫린 구멍이었을 것이다.

그 이전, 인류가 아직 원숭이였던 때,

세상에 사각형이 있었을까.

없었다.

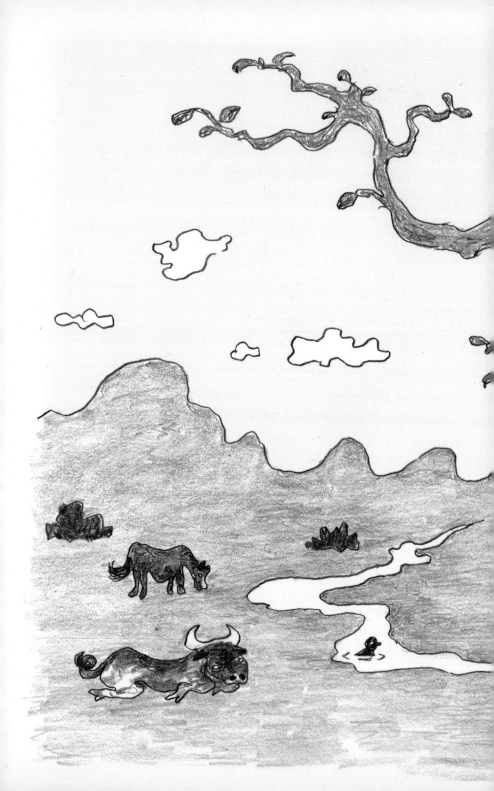

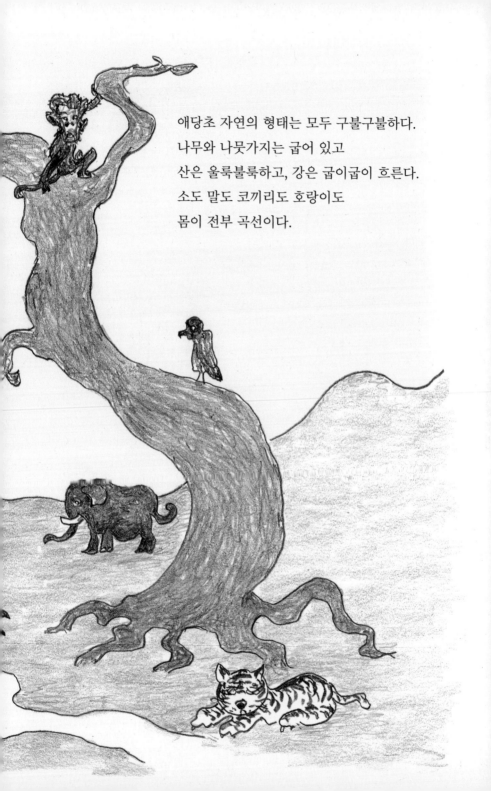

애당초 자연의 형태는 모두 구불구불하다.
나무와 나뭇가지는 굽어 있고
산은 울룩불룩하고, 강은 굽이굽이 흐른다.
소도 말도 코끼리도 호랑이도
몸이 전부 곡선이다.

한편, 오늘날 인간 사회는
거의 사각형으로 이루어져 있다.
창문을 비롯해, 책상, 서랍,
노트, 명함, 신문, 지폐, 바닥, 벽,
그 밖의 온갖 것이
인간이 사용하는 물건 대부분이
사각형을 기본으로 하고 있다.

이 사각형을 인간은 어떻게 발견했을까.

자연을 돌아봐도 사각형은 눈에 띄지 않는다.

원은 있다.

태양, 달, 눈알, 물방울.

하지만 사각형은 찾을 수 없다.

아무래도 사각형은, 인간의 머리에서 태어난 것 같다.

사각형은 인류가 고안해낸 특허품이다.

그렇다면, 인간 머릿속에서 사각형이 태어난 건 언제일까.

그 계기는 무엇이었을까.

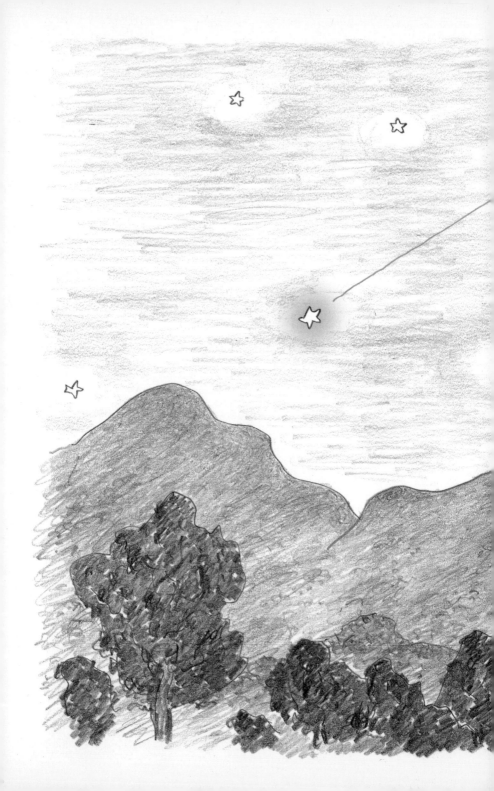

사각형의 근원인 직선은
언제 이 세상에 나타났을까.
언제쯤 인간이 인식하게 되었을까.

머리 위 나뭇가지에서
거미 한 마리가
주욱 내려오고 있다.
거미줄은 직선이다.
바람이 불면 흔들려 직선이 사라지지만,
바람이 자면 또다시 직선이 나타난다.

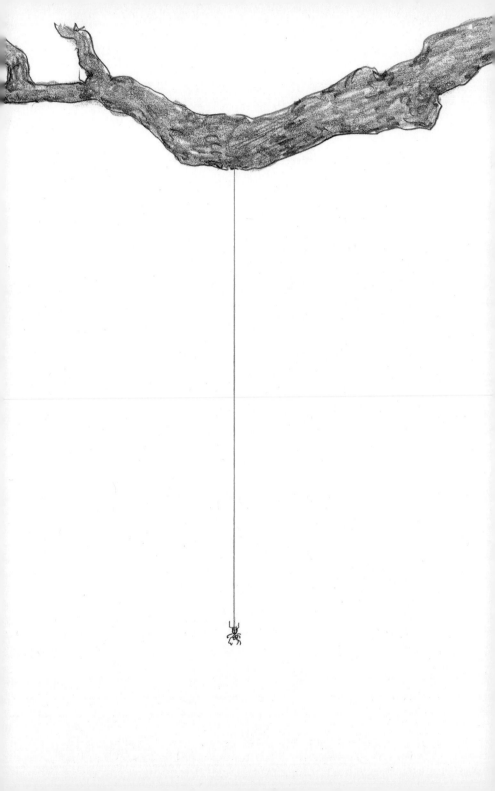

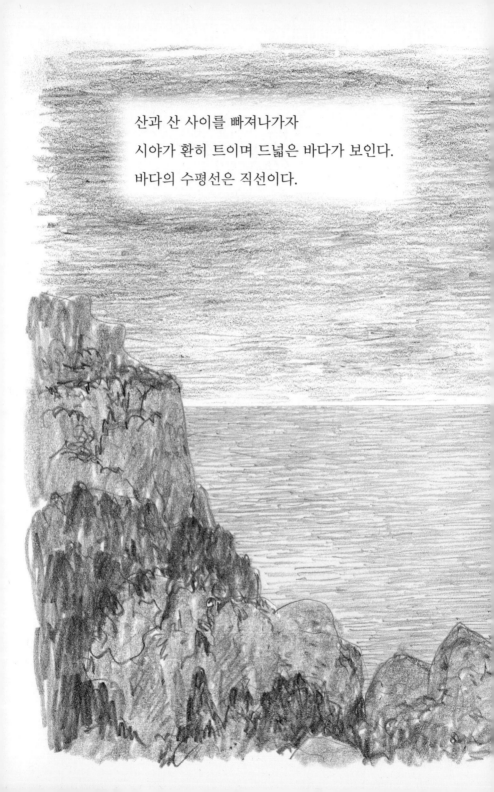

산과 산 사이를 빠져나가자
시야가 환히 트이며 드넓은 바다가 보인다.
바다의 수평선은 직선이다.

자연에서 어쩌다 마주치는 직선에는

신비감이 느껴진다. 그리고 그 직선에서 영감이…….

그렇게 생각하고 싶지만, 직선과 사각형은 상당히 멀다.

요즘 사람들은 사각형을 이미 알고 있기 때문에

사각형이 직선으로 이뤄졌다고 생각하지만,

사실 사각형의 근원은

직선이 아니라, 줄이 아닐까.

줄지어 걸어가는 동물, 한 줄로 날아가는 새들.

줄은 질서의 시작이다.

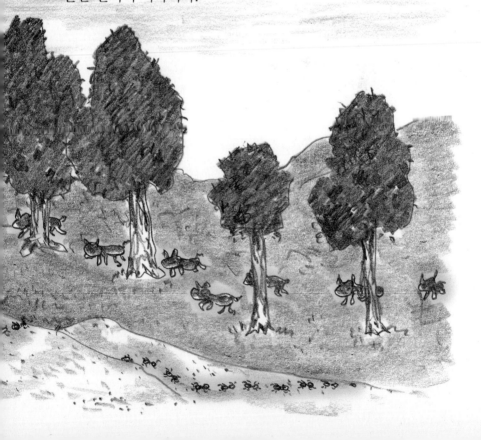

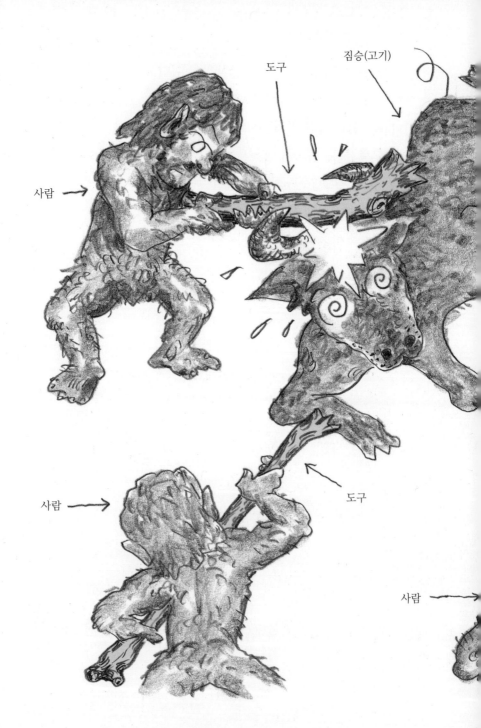

생물은 모두 질서에 따라 살아가고 있다.

하지만 그것은 무의식적인 질서다.

원시 시대, 돌이나 뼈, 또는 막대기.

아무튼 처음 도구를 손에 들고 '이윤'을 얻은 인간이

비로소 어렴풋이 질서를 의식하지 않았을까.

즉, 순서의 편리함을 알게 되지 않았을까.

도구

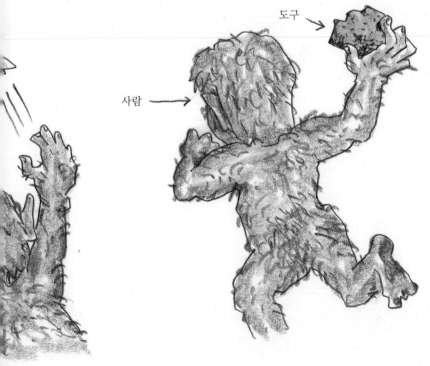

도구

사람

도구의 쓰임을 알게 된 인간은
늘 사용하는 돌과 뼈와 막대기를
둥지에 갖다 놓았다.
좁은 둥지, 물건들은 둥지 구석에 모여 있다.
모이면 그것들은 어쩔 수 없이 줄을 짓게 된다.

물건들이 나란한 줄.
줄은 한없이 뻗을 수 있지만
둥지 넓이에는 한계가 있다.
뻗다가 모퉁이에 부딪친 줄이 다시 뻗으려면
어쩔 수 없이 꺾여 두 번째 줄이 시작된다.
그 두 번째 줄이 문제다.

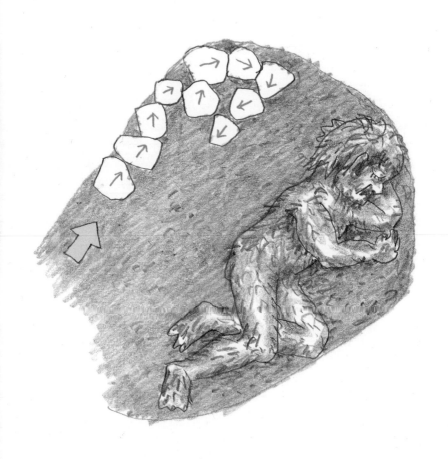

첫 번째 줄은 어쩌다 생긴 것이지만
두 번째 줄은 모방이다.
머리는 뭔가 모방하려 할 때,
그 성질을 파악한다.
인간의 둥지에
두 번째 줄 이상으로 물건이 늘어나면
머릿속에서는 세 번째 줄, 네 번째 줄이 생겨나고
줄이 모여 공간이 생겨난다.

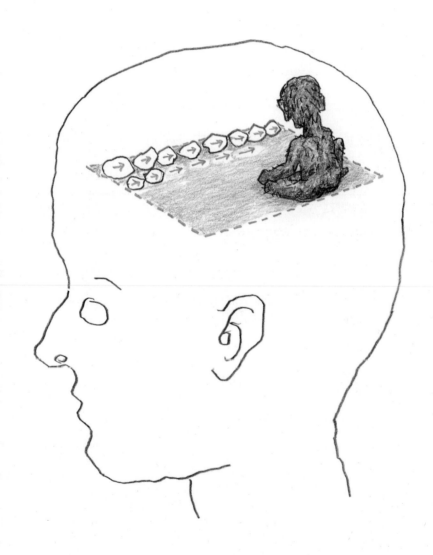

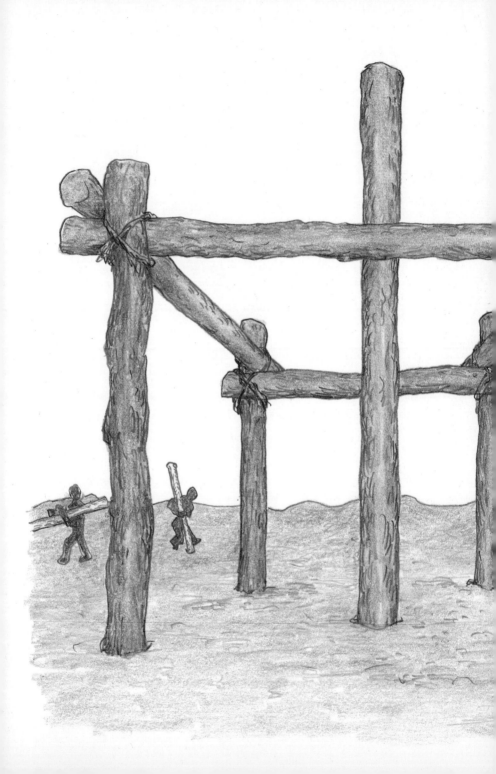

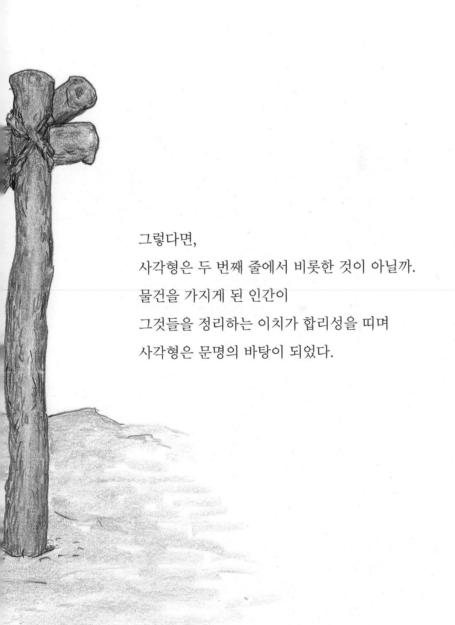

그렇다면,
사각형은 두 번째 줄에서 비롯한 것이 아닐까.
물건을 가지게 된 인간이
그것들을 정리하는 이치가 합리성을 띠며
사각형은 문명의 바탕이 되었다.

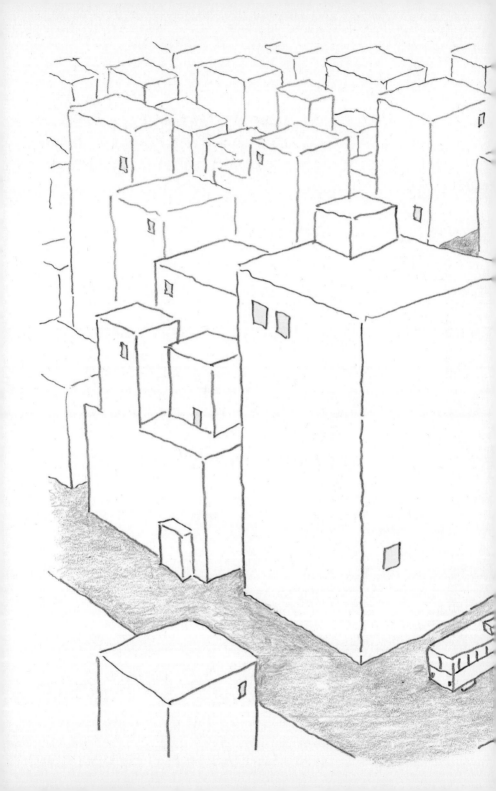

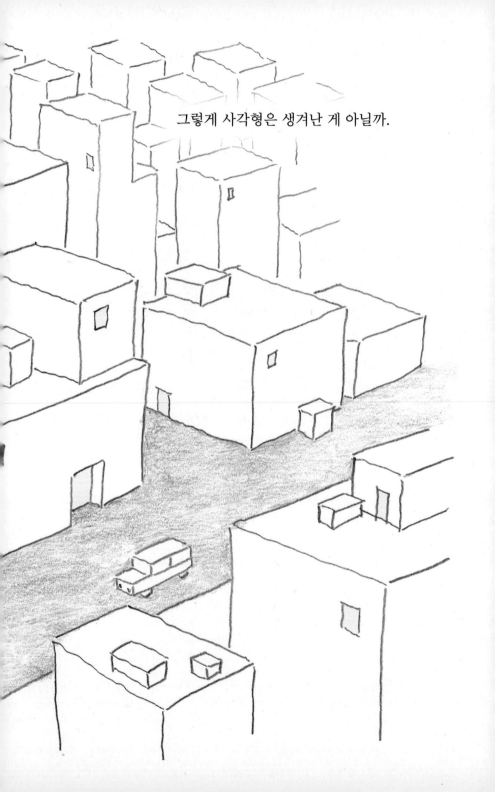

그렇게 사각형은 생겨난 게 아닐까.

가시오!

사각형과 강아지

인간이 늘 사용하는 직선은

점차 확대된 생활의 정리 습관에서 태어났다.

그 직선이 쌓이고 쌓여 사각형이 되며

인간은 합리성을 알게 되었다.

마침내 그 사각형이 그림의 화면으로 등장했을 때,

인간은 처음으로 여백을 알았고,

풍경을 보게 된 것이다.

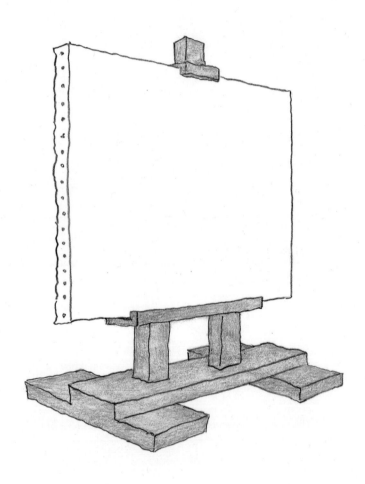

여백은 무의미하다.
합리에서 태어난 사각형이
세상에서 무의미함을 이끌어냈다는 것은
참 신기한 일이다.
지금, 의미로 가득한 세상에 살면서
새하얀 캔버스의 무의미를 바라보면
기분이 좋다.

그런데 강아지는 어떨까.

강아지 눈에는 풍경이 보이지 않는다는 이유로

문제화하지 않았지만,

그것은 인간의 생각이다.

풍경은 보이지 않아도,

무의미는 보인다.

의미 있는 햄과 소시지가 보이는 것은 잠시 뿐이다.

나머지 사는 시간에 강아지는 늘 무의미를 바라보며

한없이 잠을 잔다.

만족스럽게 잠든 얼굴.

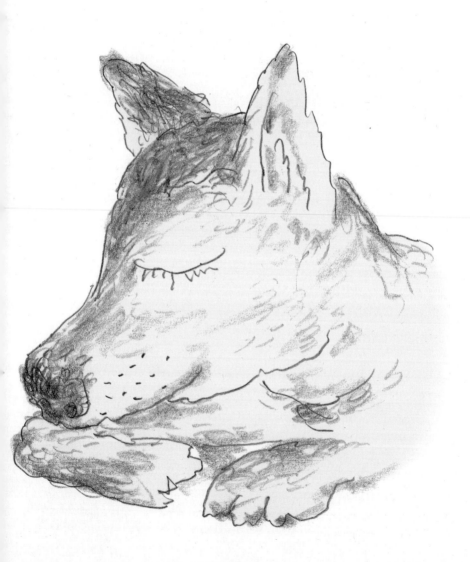

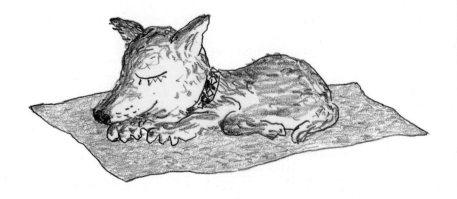

강아지는 풍경을 보지 않는 듯하지만
무의미를 보며 잠든다.
강아지는 이 세상에 있는 맛만을
음미하는 것 같다.

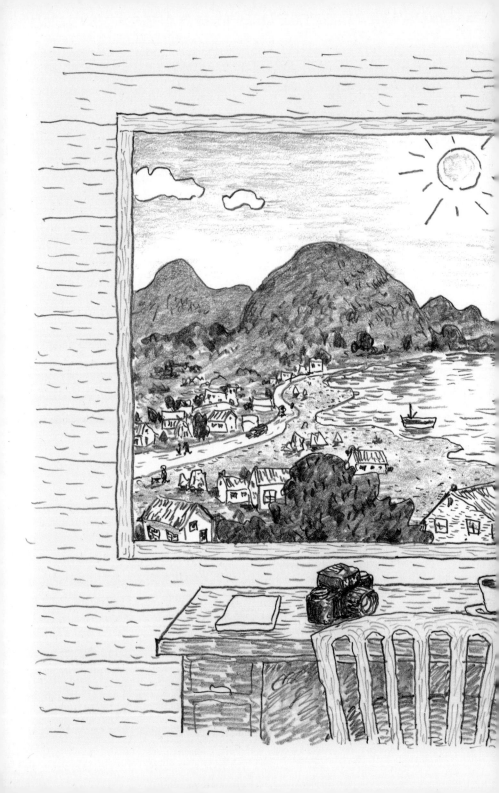

인간 또한 때가 되면 현역에서 물러나
집에서 지내며 창밖을 멍하니 바라본다.
비도 오지 않는데,
창문으로 풍경이 보인다.
여백을 낳았다는 네모난 프레임에
풍경이 꽉 차게 보인다.

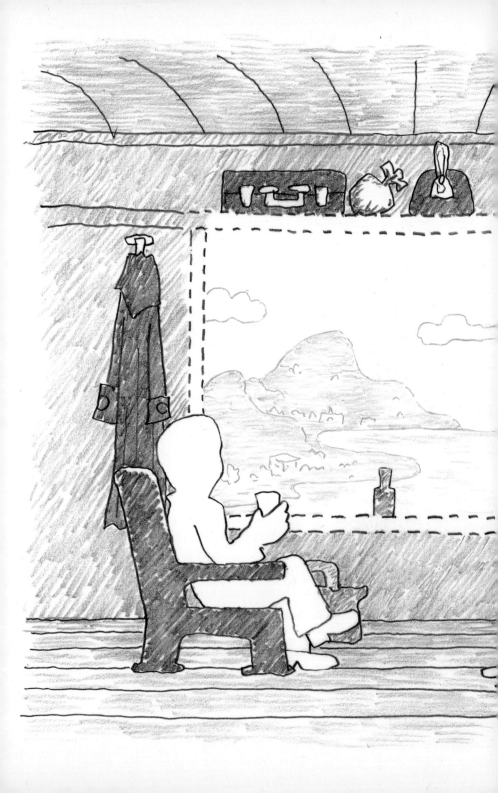

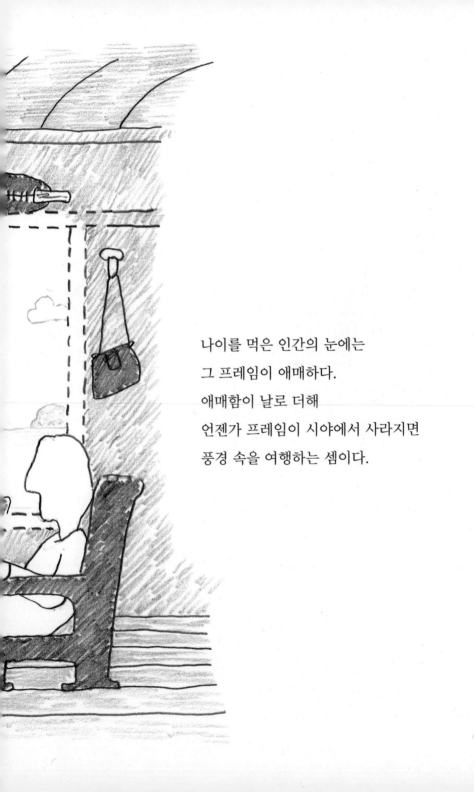

나이를 먹은 인간의 눈에는
그 프레임이 애매하다.
애매함이 날로 더해
언젠가 프레임이 시야에서 사라지면
풍경 속을 여행하는 셈이다.

풍경은 프레임에서 태어났다는데
프레임이 없는 풍경 속으로 들어가면
여백은 어디에도 없지 않을까.

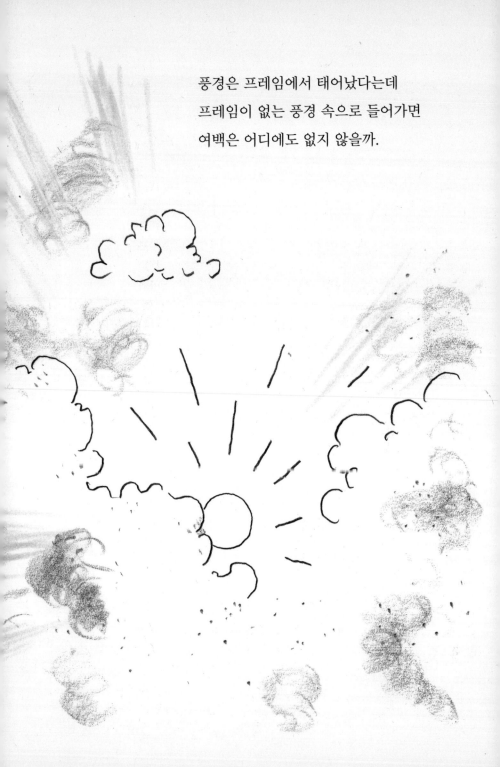

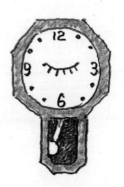

마
치
며

처음부터 사각형의 역사에 관해 생각한 것은 아니다. 그저 풍경화를 좋아하고, 풍경화가 사실은 인상파에 이르러서야 당당하게 등장했다는 사실에 '흠, 그런가?' 하고 생각했을 뿐이다.

풍경화를 좋아하는 까닭은, 그림을 보고 있을 때의 자기 기분을 좋아하기 때문이라고 생각한다. 좋아하는 풍경화를 보고 있을 때는 그저 멍하다. 그 멍함을 좋아하는 것이다.

외출할 때는 전철에서 읽을 책을 들고 나가지만, 창가에 빈자리가 있으면 거기 앉아 바깥 풍경을 멍하게 바라본다. 그게 기분 좋다. 결국 책은 읽지 못한 채 그냥 들고 돌아온다.

그림에 관해 본격적으로 생각한 것은 경시청 지하실에서였다. 옛날에 1,000엔짜리 지폐를 인쇄한 내 작품이 법에 저촉된 적이 있다. 취조실에서 "왜 이런 걸 만들었습니까?" 하는 심문을 당하며 인류 그림의 역사를 생각했다. 인간은 왜 그림을 그리기 시작했을까. 언제부터 그리기 시작했을까. 취조관의 눈초리를 받으며 그림의 역사를 거슬러 올라갔다. 먼 옛날, 생필품에서 떨어져나온 그림이 판때기 한 장, 화폭 한 장 위에 등장했다. 하지만 더 거슬러 올라가 중세에서 원시 시대로 가면, 그림도 벽도 항아리도 식료품도 종교도 일도, 모두가 분화하지 않은 마그마 상태였다. 내 작품은 그 마그마에서 언어를 빌려오지 않는 한 설명할 수 없다는 것을 족히 이해하고 있었다.

이 책 『사각형의 역사』에서는 아직 분화하지 않은 마그마 깊숙한 곳까지 파헤쳐보았다. 말이 좀 거창하지만, 아무튼 역사 이전의 증거도, 아무것도 없는 세계를 이리저리 상상해본 것이다.

세상의 많은 물건이 왜 대부분 사각형인지, 어릴 때부터

참 이상했다. 역시 사각형이 아니면 불편한 걸까, 정말 다른 방법은 없는 걸까. 머릿속에 그런 의문이 늘 남아 있었다. 그런데 풍경화를 통해 사각형에 접근하게 될 줄은 꿈에도 몰랐다.

고고학에서는 주거와 관(棺), 그 밖의 유적에 인류의 오랜 사각형이 존재한다고 본다. 하지만 그 물건들이 등장했을 때, 인간의 머릿속에는 이미 사각형의 개념이 확립되어 있었다. 사각형의 씨앗이 어떻게 머리에 뿌려졌을지, 궁금증이 일었다.

어쩌면 신의 계시가 있었다는 가설을 제기할 수도 있을 것이다. 그러나 신에 의존하면 거기서 끝이다. 〈2001: 스페이스 오디세이(2001: A Space Odyssey)〉에는 '모노리스(monolith)'라는 사각 기둥이 등장한다. 장면은 아름다웠지만 영화는 의문만 제기했을 뿐 대답은 보류했다.

자연에서 어쩌다 볼 수 있는 직선의 신비가 사고를 앞으로 나아가게 한 면이 없지 않다. 그러나 어디까지나 직선이 뒤에서 민 것이지 사각형이 앞에서 이끈 게 아니다. 어차피 물증 없는 세계는 설레고 긴장도 된다.

이 책은 이 시리즈의 발단이었다. 그만큼 품이 많이 들어 순서로는 맨 뒤가 되고 말았다. 이런 실험의 무대를 마련해준 편집자 에가미 다카시 씨, 북 디자인을 맡아준 나라사와 노조미 씨에게 감사드린다.

2006년 1월 22일
아카세가와 겐페이

지은이이자 현대미술가, 소설가인 아카세가와 겐페이(赤瀬川原平)는 1937년
일본 요코하마에서 태어나 무사시노미술대학(武蔵野美術大学) 유화학과를
중퇴했다. 1960년대에는 전위예술 단체 '하이 레드 센터(High Red Center)'를
결성해 전위예술가로 활동했다. 이 시절에 동료들과 도심을 청소하는
행위 예술 〈수도권 청소 정리 촉진 운동(首都圏清掃整理促進運動)〉을 선보였고,
1,000엔짜리 지폐를 확대 인쇄한 작품이 위조지폐로 간주되어 법정에서
유죄 판결을 받기도 했다. 1970년대에는 《아사히 저널(朝日ジャーナル)》과
만화 전문 잡지 《가로(ガロ)》에 '사쿠라 화보(櫻画報)'를 연재하며 독자적 비평을
담은 일러스트레이터로 활약했다. 1981년 '오쓰지 가쓰히코(尾辻克彦)'라는
필명으로 쓴 단편소설 「아버지가 사라졌다(父が消えた)」로 아쿠타가와 류노스케
상(芥川龍之介賞)을 받았다. 1986년 건축가 후지모리 데루노부(藤森照信), 편집자
겸 일러스트레이터 미나미 신보(南伸坊)와 '노상관찰학회(路上観察学会)'를,
1994년 현대미술가 아키야마 유토쿠타이시(秋山祐徳太子), 사진가 다카나시
유타카(高梨豊)와 '라이카 동맹(ライカ同盟)'을, 1996년 미술 연구자
야마시타 유지(山下裕二) 등과 '일본 미술 응원단(日本美術応援団)'을
결성해 일원으로 활동했다. 2006년부터 무사시노미술대학 일본화학과
객원 교수를 지냈다. 2014년 10월 26일 일흔일곱의 나이로 세상을 떠났다.
지은 책으로 『초예술 토머슨(超芸術トマソン)』『노인의 힘(老人力)』
『운명의 유전자 UNA(運命の遺伝子UNA)』『우유부단술(優柔不斷術)』
『센 리큐: 무언의 전위(千利休: 無言の前衛)』『신기한 돈(ふしぎなお金)』
『나라는 수수께끼(自分の謎)』 등이 있다.

옮긴이 김난주는 경희대학교 국어국문학과를 졸업하고, 일본
쇼와여자대학(昭和女子大学)에서 일본 근대 문학으로 석사 학위를 받았다.
현재 일본 문학 전문 번역가로 활동하고 있다. 옮긴 책으로 『냉정과 열정
사이: 로소(冷静と情熱のあいだ: Rosso)』『키친(キッチン)』『박사가
사랑한 수식(博士の愛した數式)』『겐지 이야기(源氏物語)』『나는
고양이로소이다(吾輩は猫である)』『별을 담은 배(ほしぼしのふね)』
『신기한 돈(ふしぎなお金)』『나라는 수수께끼(自分の謎)』 등이 있다.